Bondye
{{{(O)}}}
Γοδδεσσεσ Γοδ — γοδ ιντο μαν
Histoire Ayiti – Τυχερός Zile

Solèy La
Blessed Isles
Madame Cornucopia:
the Nucleus of Creation (O)
Ave Marie Créole La
Mahogany Crème De La /crème
Royauté Karabella

Lang Anglé
Θεός των θεών

Merci Pou Bondye Bon

Musique Espirityèl - Trumpet Bondye ♪
merci – Ave Marie Créole La — *Merci Merci Merci*
merci – Régalien Karabella — *Merci Merci Merci*

- Linguistic liNG ˈgwistik / Dialect- ˈdīəˌlekt -

Créole Ayisyen
Régalien Karabella
Ave Marie Créole La
Mahogany De La Crème

(O)
{{{(O)}}}
(Ave Marie Créole La)
Mahogany Crème De La /crème
Régalien Karabella
Limyè Monsieur φοῖνιξ Phoînix
Θεός των θεών

Solèy La — A *Miraculous* Reflection of ALL the Worlds
without the banish hymn to bring down \ the Café Au Lait — HEAVEN

In the Modernity of . . .

Bible - Qur'an - Bahai Faith - Taoism - Hinduism - RastəˈFerēən - Buddhism

Bondye Bon - Zoroastrian - Bhagavadgita - Kojiki - Catholicism - *Look Who's Talking*
Latter Day Saints: Past *Present* Victory-1804 *Millennium* — The (OVUM) Creation

{ { {\\\\O////} } }

light that Radiates the center

[\\\\|||////] { { {(O)} } } [////|||\\\\]

Genesis & Space / Enlightened & Light / Language & Alphabet
Goddess & God / Mother & Father / Renmen & Je SuiS amoureuse

Enlightened & Light

ISBN 978-179-073-8465
Copyright © 2018-19 By Ssaint-Jems
All Rights Reserved. http://www.wholewombhole.weebly.com
No part of this Publication may be reproduced or transmitted in any form or by any means
Violations will be Penalized

Content

Cause and Effect __ and Guidance > of Humanity ^

Chapter 1
I Then Understood
Je SuiS amoureuse (avec) Nature

Chapter 2
Woke Up to Cosmic Message
([: Brielle .~`/. |Vizyon])

Chapter 3
Light as Life / Lavi Limyè
//// Limyè Monsieur φοῖνιξ Phoînix \\\\
Solèy La avec Syèl La

[\\\|||////] [////|||\\\] (O) {{{(O)}}}
Journal: Rays}}} 12:31 PM 2018

Global|||Créole-Français-Italiano///World

Chapter 1

I Then Understood — Je SuiS amoureuse (avec) Nature

While in the shower I thought how — the God needs a Wife: I *then* — made this Divine connection and Understood — Goddess to his God. From where I am on Planet Earth as a Human at the — below, to what Space is in the — ABOVE; I realize what the — GREATER-BODY would be — in the Whole-Womb-Hole of the — (OVUM) Creation and Wormhole Space: *Je SuiS amoureuse* (avec) Nature. Now I understand what the Virgin Mary and Jesus Christ would be — as the Maternal and Fraternal symbolism — taught in the Catholic Church; after figuring all this out — I realize too, from the Chromosome stage of Science in XX and XY Cells — to the Mother and Father — and Goddess to God: we have what is — the Endless Universe and (Preservation of Eternity).

Chapter 2

([: Brielle .~`/. |Vizyon]) — Woke Up to Cosmic Message / Brilliance }}}

After the revelation of realizing how Eternity would work — this Morning I woke Up to a particular Sunlight
— (O) | [\\\|||////] — and saw a reflection I never seen before on my Window — [////O\\\] | [\\\O\\\o] — where I then had a Star struck — insight into what I saw: it was like a *Beautiful Pearly Haze* — that would be Drenched in Gold — luminous as *Thunder* gently Zephyrus than air — Soften into a Cloud: [{{{|||}}}] | [\\\\ ~]

The reflection of the Sunlight (O) through my Window — were like Rays {{{(O)}}} that seem to speak to me — *expressing* itself - [~\\\\O] - through Animated Flashes of Light — [\\\|||////] | [////|||\\\] — a sort of way of saying Hello — my Name is *this* or *that*: [~ ////o\\\O////o\\\ ~]

There was (///Life\\\) in the Sunlight — [~ ||||o||||\\\\O////||||o|||| ~] — as if, the Rays from the Sun O}}} was telling me a Story - ([: Brielle .~`/. |Vizyon]) - through the Layers of the ||||shine_Shine\\\SHINE~

This idea very much excited me — an incredible *truth* while a discovery: I felt I came close to the essence of Nature — without a doubt, for how — *Phenomenal* this likelihood — where everything in existence would flourish, like Flowers and Trees — *due* to the brilliance of the ||||Sunlight\\\\ - *who knew*, this is how it is: Solèy La (O) avec Syèl La {{{(O)}}}

//// Limyè Monsieur φοĩνιξ Phoînix \\\\ Histoire Ayiti, *Blessed Isles* — Bondye *Bon* Mwen / Nothing *but* Light Only.

Chapter 3

Light as Life / Lavi Limyè - //// Limyè Monsieur φοĩνιξ Phoînix \\\\

Solèy La avec Syèl La - [\\\\||||////] [////||||\\\\] (O) {{{(O)}}} - Journal: Rays}}} 12:31 PM 2018

| At this Moment My Chest \

— [////feels (open - |||| ||| spring / + || |] — ra^^ ^ W[[[[[O]] Cav_ity feeling]]] – \ Autumn]]] —

where Rays}}} emanated from my ((Chest)))) — / all throughout this day I felt this |

\ —

Very [^ - (O) - > - \] Much ((| (O))) Epiphany ` \\ \ ~

/ —

While outside Solèy La avec Syèl La looked Beautiful — {{{\\\\O////}}} —

with Artistic Shades of ,"Uniquely Pat]ter| |ned Li`|ght A%D li-/t

[~ Clouds that seem to be __——— o \\\ ^ | Oil Painted ———//// o |)

It's true - what we Put out >\ comes (- *Back* to us —in Return /

/ I felt like the very Sun itself | - me Embodying the - Pristine joy a Bright day would be.

As this –

Reflective — \\\\ //// [\\\\|||////] //// \\\\ —

Embodiment of — [///cause and Effect|||| } } } —

the *Message in the Clouds* - spoke to me - [`\\\\||||||] - through the characters I saw.

I imagined that the Scrambled pieces of Clouds were burst of Rays}}} from the Sun — falling into the Atmosphere of planet Earth where — [[[[[in those very Rays |||||| — the Agenda of the World — is Carried out through the Corona||||Radiata\\\\ - the Days` lesson / Cause and Effect __ and Guidance > of Humanity ^

| Beyond What I thought about Myself \ — I understood this would be spread throughout Space — for how, the Sunlight is what makes Everything - be and See: the Burst of - [/ `~ waves - (((enveloping Humanity with Life and Wisdom enshrouded into All Kingdoms — according to what it - needs to Know or /require; through the Corona||||Radiata\\\\ - the Message in the Clouds ~

Sifting through the Characteristics' in the Clouds ~ exploring the [{{ { O}} originating }source | \ . of the Message ||||| between \\\\ night and Day — ({:}) I thought it would be at Night the Star we see in the GALAXY-:/ is where —Star Dust— would `FIRST come from which appear as a CLoUd `}} filtered } through the Light of the (Rays \ __ O ~ I see during the Day — *initially* from TOP to bottom — to where I am on Planet earth: as the *Message in the Clouds* I saw today.

From the GALAXY of the HIGHEST creation — it makes sense the cascading —Star Dust— ` \\\ ~ from the (STAR)

would take time to travel and then appear in — Sunlight |*/ (((contained in it \\\\||||//// ////||||\\\\ (O) {{{(O)}}}

Solèy La avec *Syèl La* | \ . / which you can say — Programs (((our |.\ Existence with a Particular Ideological Brilliance)}

from that - space of _ . / ` | Spirit = /*\

[(.O)] – { (O) } – [(O)]

Overwhelmed by this / Enlightened - O)}} truth \

this is - tear Worthy to the /*Cosmos|* regarding what I *realized* when looking - up at the Sky - , ~ ^ | [////O////]

\ a sensual *Pleasure* — burst of Rays}} } from the Corona||||Radiata\\\\ \\

— (((enVeloping us on earth - permeating the . Body['with, the concept of Solèy La avec Syèl La (| O)) . //) —

The (OVUM) Creation —/ Nature of Ayiti in Goddess and God | [\\\\||||////] {{{(O)}}} [////||||\\\\]

light that Radiates the center {{{\\\\O////}}}

[from The (Whole-Womb-Hole) *SDO* peers into Corona Holes]
— saw Goddess and God (subconsciously) —
enlightening humanity with its particular Ray}}}

Chapit 1

Créole — Mwen Lè sa a, mwen konprann - Je SuiS amoureuse (avec) Nature

 Pandan ke nan douch la mwen te panse ki jan - Bondye a bezwen yon madanm: mwen Lè sa a, - te fè koneksyon sa a divin ak konprann - Atemis, Bondye l '. Soti nan kote mwen sou Planèt Latè kòm yon Imèn nan - pi ba a, nan sa Espas se nan la - PLIS; Mwen reyalize sa ki - GRATÈ-Kò a ta dwe - nan Whole-Womb-twou a nan - (OVUM) Kreyasyon ak vèr Espas: Je SuiS amoureuse (avec) Nati. Koulye a, mwen konprann ki sa Vyèj Mari a ak Jezi Kris la ta dwe - tankou senbòl la Matènèl ak Fratènèl - anseye nan Legliz Katolik; apre yo fin figire tout sa a soti - mwen reyalize tou, ki soti nan etap nan chromosome nan Syans

nan XX ak XY selil - Manman an ak Papa - ak Goddess bay Bondye: nou gen sa ki - Linivè a kontinuèl ak (Prezèvasyon nan letènite).

Chapit 2

([:: Brielle. ~ `/. | Vizyon]) - leve nan Cosmic Message / Brilliance}}}

Apre revelasyon an nan reyalize ki jan letènite ta travay - Maten sa a mwen leve jiska yon Solèy patikilye - (O) | [\\\\ |||| ////] - ak wè yon refleksyon mwen pa janm wè anvan sou fenèt mwen - [/ / / O \\\\] | [...] - kote mwen Lè sa a, te gen yon Star frape - insight nan sa mwen te wè: li te tankou yon Bèl Pearly Haze - ki ta ka jete nan Gold - lumineux kòm loraj dousman Zephyrus pase lè - Adousi nan yon nwaj: [{{{|||||}}}] | [\\\\\]

Refleksyon solèy la (O) nan fenèt mwen an - te tankou reyon {{{O}}}} ki sanble yo pale avè m '- eksprime tèt li - [~ \\\\ O] - nan flash anime nan limyè - [\\\\ |||| ////] | [/ / / |||| \\\\] - yon sòt de fason pou di Hello - Non mwen se sa a oswa ki: [~ / / / o \\\\ O / / / o \\\ \ ~]

Te gen (/// Life \\\) nan Solèy la - [~ |||| o |||| \\\\ O //// |||| o |||| ~] - tankou si, reyon ki soti nan solèy O}}} te di m 'yon Istwa - ([:: Brielle. ~ `/ .Vizyon]) - nan kouch yo nan ||| shine_Shine \\\ SHINE ~

Lide sa a anpil eksite m '- yon verite enkwayab pandan y ap yon dekouvèt: Mwen te santi mwen te vin fèmen nan sans nan lanati - san yon dout, pou ki jan - Fenomenn chans sa a - kote tout bagay nan egzistans ta fleri, tankou Flè ak Pye bwa - akòz klere a nan la |||| Sunlight \\\\ - ki te konnen, sa a se ki jan li se: Solèy La (O) avec Syèl La {{{O}}}}

//// Limyè Monsieur φoĩvιξ Phoînix \\\\ Istwa Ayiti, Benediksyon Isles - Bon Bon Mwen / Pa gen anyen men Limyè sèlman.

Chapit 3

Limyè kòm lavi / lavi Limyè - //// Limyè Monsieur Phoenix Phoînix \\\\

Solèy La avec Syèl La - [\\\\ |||| ////] [//// |||| \\\\] (O) {{{O}}}} - Journal: reyon }}} 12:31 PM 2018

| Nan moman sa a pwatrin mwen an \

- [/ / / santi w (ouvè - |||| |||| prentan / + || |] - ra ^^ ^ W [[[[O]] Cav_ity santi]]] - \ Autumn]]] -

kote reyon}}} emanated soti nan mwen ((nan lestomak)))) - / tout pandan tout jounen an mwen te santi sa a |

\ -

Trè [^ - (O) -> - \] Anpil ((| (O))) Èpifani `. ... \\ \ ~

/ -

Pandan ke Solèy La avec Syèl La gade Bèl - {{{\\\\ O ////}}} -

ak tout koulè atistik, "inikman pat] ter | ned li` | ght A% D li- / t

[~ Nwaj ki sanble yo __ - o \\\ ^ | Lwil pentire --- //// o |)

Se vrè - ki sa nou mete deyò> \ vini (- Retounen nan nou - nan Retounen /

/ Mwen te santi tankou Solèy la anpil tèt li | - m 'Embodying - kè kontan nan primitif yon jou Bright ta dwe.

Kòm sa a -

Reflektif - \\\\ //// [\\\\ |||| ////] //// \\\\ -

Pwodiksyon de - [/ / kòz ak efè ||||| }}} -

Mesaj la nan nyaj yo - te pale avè m '- [`` \\\\ |||||] - nan karaktè yo mwen te wè.

Mwen imajine ke moso yo grenpe nan nwaj yo te pete nan reyon}}} soti nan Solèy la - tonbe nan atmosfè a nan planèt Latè kote - [[[[nan sa yo trè reyon ||||||| - Agenda la nan mond lan - se te pote soti nan Corona la ||||| Radiata \\\ - Leson yo jou / Kòz ak efè __ ak konsèy> nan limanite ^

| Anplis de sa mwen te panse sou tèt mwen - mwen konprann sa a ta ka gaye toupatou nan espas - pou ki jan, limyè solèy la se sa ki fè tout bagay - se pou wè: pete a - [/ `~ vag - (((anvlòp limanite ak Lavi ak Sajès ki anrejistre nan tout Wayòm - dapre sa li - bezwen Konnen oswa / mande; nan Corona la ||||| Radiata \\\ - Mesaj la nan nyaj yo ~

Sèvi nan karakteristik yo 'nan nwaj yo ~ eksplore [{{{}} orijin} sous | \. nan mesaj la ||||| ant lannwit ak jou -

\\\\ \\

- ((EnVeloping nou sou latè - pénétrer la .. Kò ['ak, konsèp la nan Solèy la avec Syèl La (| O)).) -

(OVUM) Kreyasyon - / Nati nan Ayiti nan deyès ak Bondye | [\ / \ / |||| \\\\]

limyè ki radyote sant {{{\\\\ O ////}}}

[soti nan (Whole-Womb-twou a) NON kanmarad nan Corona twou]
- wè deyès ak Bondye (enkonsyaman) -
Enstriktif limanite ak Ray patikilye li}}}

Chapitre 1

Français — J'ai alors compris - Je SuiS amoureuse (avec) Nature

Pendant que je prenais ma douche, je me suis demandé comment - le Dieu a besoin d'une épouse: alors - j'ai établi ce lien divin et compris - une déesse pour son Dieu. D'où je suis sur la planète Terre en tant qu'humain en bas, vers quel espace se trouve en haut; Je réalise ce que serait le - GRAND-CORPS - dans le trou entier de l'utérus de - (OVUM) la création et l'espace du trou de ver: Je SuiS amoureuse (avec) Nature. Maintenant, je comprends ce que seraient la Vierge Marie et Jésus-Christ - en tant que symbolisme maternel et fraternel - enseignés dans l'Église catholique; Après avoir compris tout cela - je réalise aussi, depuis le stade chromosomique de la science dans les cellules XX et XY - jusqu'à la mère et le père - et la déesse à Dieu: nous avons ce qui est - l'univers sans fin et (préservation de l'éternité).

Chapitre 2

([: Brielle. ~ '/. | Vizyon]) - Réveillé au message / éclat cosmique}}}

Après la révélation de réaliser comment l'éternité fonctionnerait - ce matin je me suis réveillé à une lumière du soleil particulière - (O) | [\\\\ |||| ////] - et j'ai vu un reflet que je n'avais jamais vu auparavant sur ma fenêtre - [//// O \\\\] | [\\\\ O \\\\ o] - où j'ai ensuite eu une étoile frappée - aperçu de ce que j'ai vu: c'était comme une belle perle nacrée - qui serait trempée d'or - lumineuse comme Thunder doucement Zephyrus que l'air - Adoucir dans un nuage: [{{|||||}}}] | [\\\\\ ~]

Le reflet de la lumière du soleil (O) à travers ma fenêtre - ressemblait à des rayons {{{((O)}})} qui semblent me parler - s'exprimant - [~ \\\\\ O] - à travers des flashs de lumière animés - [\\\\ |||| ////] | [//// |||| \\\\] - une manière de dire bonjour - mon nom est ceci ou cela: [~ //// o \\\\ O //// o \\\ \ ~]

Il y avait (/// Vie \\\) au soleil - [~ |||| o |||| \\\\ O //// |||| o |||| ~] - comme si, les rayons du soleil O}}} me racontaient une histoire - ([: Brielle. ~ '/. | Vizyon]) - à travers les couches du |||| shine_Shine \\\ SHINE ~

Cette idée m'excitait beaucoup - une vérité incroyable alors que c'était une découverte: j'avais l'impression de me rapprocher de l'essence de la Nature - sans aucun doute, en quoi la brillance de la lumière du soleil |||| \\\\ - qui savait, c'est comme ça: Solèy La (O) avec Syèl La {{{(())}}}

//// Limyè Monsieur φοῖνιξ Phoînix \\\\ Histoire Ayiti, Iles bénies - Bondye Bon Mwen / Rien que la lumière.

Chapitre 3

Lumière comme vie / Lavi Limyè - //// Limyè Monsieur φοῖνιξ Phoînix \\\\

Solèy La avec Syèl La - [\\\\ |||| ////] [//// |||| \\\\] (O) {{{(O)}}} - Journal: Rayons }}} 12h31 2018

| En ce moment ma poitrine \

- [//// sent (open - |||| ||| printemps / + || |] - ra ^^ ^ W [[[[O]] sentiment de cavité]] - \ automne]]] -

où les rayons}}} émanaient de mon ((poitrine)))) - / tout au long de cette journée, j'ai ressenti cela |

\ -

Très [^ - (O) -> - \] Beaucoup ((| (O))) Épiphanie `. ... \\ \ ~

/ -

À l'extérieur de Solèy La avec Syèl La était magnifique - {{{\\\\ O ////}}} -

avec des nuances artistiques de "Uniquement Pat] ter | | ned Li` | ght A% D li- / t

[~ Des nuages qui semblent être __ —— o \\\ ^ | Peint à l'huile ——— //// o |)

C'est vrai - ce que nous publions> \ vient (- Nous revient - dans Retour /

/ Je me sentais comme le soleil même | - moi Incarnant la - joie primitive que serait une journée ensoleillée.

Comme ceci -

Réfléchissant - \\\\ //// [\\\\ |||| ////] //// \\\\ -

Mode de réalisation de - [/// cause et effet |||| }}} -

le message dans les nuages - m'a parlé - ['\\\\ ||||||] - à travers les personnages que j'ai vus.

J'ai imaginé que les morceaux de nuages brouillés étaient des rayons du soleil - tombant dans l'atmosphère de la planète Terre où - [[[[[[dans ces mêmes rayons |||||| - L'Agenda du Monde - est réalisé à travers la Corona |||| Radiata \\\\ - La leçon des Jours / Cause et Effet __ et Orientation> de l'Humanité ^

| Au-delà de ce que je pensais de moi-même - je pensais que cela se répandrait dans tout l'espace - comment, la lumière du soleil est ce qui fait tout - être et voir: l'éclatement de - [/ `~ ondes - ((Enveloppant l'humanité avec la vie et la sagesse ensevelis dans tous les règnes - selon ce qu'il a besoin de savoir ou de demander; à travers la Corona |||| Radiata \\\\ - le message dans les nuages ~

Parcourir les caractéristiques 'dans les nuages ~ explorer la source [{{{O}}}} \. du message ||||| entre \\\\ nuit et jour - ({:}) Je pensais que ce serait la nuit l'Etoile que nous voyons dans le GALAXY -: / est l'endroit où "Star Dust - viendrait PREMIER et apparaîtra comme un CLoUd"}} filtré} à travers la Lumière des (Rayons \ __ O ~ que je vois au cours de la journée - d'abord du haut en bas - là où je suis sur la planète Terre: comme le message dans les nuages que j'ai vu aujourd'hui.

De la Galaxie de la création HIGHEST - il est logique de mettre en cascade «Star Dust» `\\\ ~ de la (STAR)

Il faudrait du temps pour voyager et ensuite apparaître dans - Sunlight | * / (((contenu dans ce fichier \\\\ |||| //// //// |||| \\\\ (O) {{ (O)}}}

Solèy La avec Syèl La | \. / que vous pouvez dire - Programmes (((notre |. \ Existence avec un éclat idéologique particulier)}}

à partir de cela - espace de _. / `| Esprit = / * \

[(.O)] - {(O)} - [(O)]

Bouleversé par ceci / éclairé - O)}} vérité \

c'est - une larme digne du / * Cosmos | * de ce que j'ai réalisé en regardant le ciel -, ~ ^ | [//// O ////]

\ un plaisir sensuel - éclat de rayons}}} de la Corona |||| Radiata \\\\ \\

- (((nous développant sur la terre - imprégnant le corps. Avec le concept de Solèy La avec Syèl La (| O)). //) -

La création (OVUM) - / Nature d'Ayiti dans la déesse et Dieu | [\\\\ |||| /////]
{{{(O)}}} [//// |||| \\\\]

lumière qui irradie le centre {{{\\\\ O ////}}}

[de The (Whole-Womb-Hole) SDO scrute les trous Corona]
- vu la déesse et Dieu (inconsciemment) -
éclairer l'humanité avec son rayon particulier}}}

Capitolo 1

Italiano — Ho poi capito - Je SuiS amoureuse (avec) Nature

Mentre ero sotto la doccia ho pensato a come - il Dio ha bisogno di una Moglie: ho quindi fatto questa connessione divina e ho capito - Dea al suo Dio. Da dove sono sul Pianeta Terra come Umano al - sotto, a ciò che lo Spazio è nel - SOPRA; Mi rendo conto di cosa sarebbe - IL CORPO PIÙ GRANDE - nel buco intero dell'utero - (OVUM) Creazione e spazio nel vuoto: Je SuiS amoureuse (avec) Nature. Ora capisco ciò che la Vergine Maria e Gesù Cristo sarebbero - come il simbolismo materno e fraterno - insegnato nella Chiesa cattolica; dopo aver capito tutto questo, anch'io mi rendo conto, dallo stadio cromosomico di Science in XX e XY Cells - alla Madre e Padre - e Dea a Dio: abbiamo ciò che è - l'Universo senza fine e (Preservation of Eternity).

Capitolo 2

([: Brielle. ~ `/. | Vizyon]) - Woke Up to Cosmic Message / Brilliance}}}

Dopo la rivelazione di rendersi conto di come avrebbe funzionato l'Eternità, questa mattina mi sono svegliato con una particolare luce solare - (O) | [\\\\ |||| ////] - e ho visto un riflesso che non avevo mai visto prima sulla mia finestra - [//// O \\\\] | [\\\\ O \\\\ o] - dove poi ho colpito una stella - intuizione di ciò che ho visto: era come una bellissima foschia perlata - che sarebbe stata inzuppata d'oro - luminosa come tuono dolcemente Zephyrus che aria - Ammorbidisci in una nuvola: [{{{|||||}}} | | [\\\\\~]

Il riflesso della luce solare (O) attraverso la mia finestra - era come Rays {{{(O)}}} che sembra parlare con me - esprimendosi - [~ \\\\\ O] - attraverso Flash animati di luce - [\\\\ |||| ////] | [//// |||| \\\\] - una sorta di modo di dire Ciao - il mio nome è questo o quello: [~ //// o \\\\ // // o o \\ \ ~]

C'era (/// Life \\\) alla luce del sole - [~ |||| o |||| \\\\ O //// |||| o |||| ~] - come se, i Raggi dal Sole O}}} mi stessero raccontando una Storia - ([: Brielle. ~ '/. | Vizyon]) - attraverso gli Strati del |||| shine_Shine \\\ SHINE ~

Questa idea mi ha entusiasmato molto - un'incredibile verità durante una scoperta: mi sono sentito vicino all'essenza della Natura - senza dubbio, per come - Fenomenale questa probabilità - dove tutto ciò che esiste sarebbe fiorito, come Fiori e Alberi - a causa di lo splendore del |||| Sunlight \\\\ - che sapeva, è così: Solèy La (O) avec Syèl La {{{(O)}}}

//// Limyè Monsieur φοῖνιξ Phoînix \\ Histoire Ayiti, Blessed Isles - Bondye Bon Mwen / Nient'altro che solo luce.

Capitolo 3

Luce come vita / Lavi Limyè - //// Limyè Monsieur φοῖνιξ Phoînix \\\\

Solèy La avec Syèl La - [\\\\ |||| ////] [//// |||| \\\\] (O) {{{(O)}}} - Diario: Raggi }}} 12:31 PM 2018

| A questo Moment My Chest \

- [//// si sente (aperto - |||| ||| molla / + || |] - ra ^^ ^ W [[[[O]] Sensazione Cav_ity]]] - \ Autunno]]] -

dove Rays}}} è emanato dal mio ((petto)))) - / tutto durante questo giorno ho sentito questo |

\ -

Molto [^ - (O) -> - \] Molto ((| (O))) Epifania `. ... \\\ \ ~

/ -

Mentre fuori Solèy La avec Syèl La sembrava bellissima - {{{\\\ O ////}}} -

con le sfumature artistiche di "Uniquely Pat] ter | | ned Li` | ght A% D li- / t

[~ Nuvole che sembrano essere __-- o \\\ ^ | Olio dipinto --- //// o |)

È vero - cosa abbiamo messo fuori> \ viene (- Torna a noi -in Ritorno /

/ Mi sentivo come il Sole stesso | - Io che incorporo - Una gioia incontaminata sarebbe una giornata luminosa.

Come questo -

Riflettente - \\\\ //// [\\\\ |||| ////] //// \\\\ -

Esecuzione di - [/// causa ed effetto |||| }}} -

the Message in the Clouds - mi ha parlato - [`\\\\ ||||||] - attraverso i

personaggi che ho visto.

Ho immaginato che i pezzi di Clouds criptati fossero scoppiati di Raggi}}} dal Sole - cadendo nell'Atmosfera del pianeta Terra dove - [[[[[in quegli stessi Raggi |||||| - L'agenda del mondo - viene eseguita attraverso Corona |||| Radiata \\\\ - la lezione dei giorni / Causa ed effetto __ e Guida> dell'umanità ^

| Oltre quello che pensavo di me stesso - Ho capito che sarebbe stato diffuso in tutto lo Spazio - per come, la Luce del Sole è ciò che rende Tutto - essere e Vedere: il Burst di - [/ `~ onde - (((Avvolgente Umanità con la Vita e la Saggezza avvolta in Tutti i Regni - secondo quello che - ha bisogno di Conoscere o / Richiedere, attraverso la Corona |||| Radiata \\\\ - il Messaggio tra le Nuvole ~

Spulciando tra le caratteristiche 'nelle nuvole ~ esplorando la fonte [{{{O}} originata} | \. del messaggio ||||| tra \\\\ night and Day - ({:}) Ho pensato che sarebbe stato a Night the Star che vediamo nella GALAXY -: / è dove -Star Dust- sarebbe "PRIMO venire da cui appare come un CLoUd"}} filtrato} attraverso la Luce del (Rays \ __ O ~ Vedo durante il Giorno - inizialmente da TOP a fondo - a dove sono su Pianeta Terra: come il Messaggio tra le Nuvole che ho visto oggi.

Dalla GALASSIA della creazione ALTISSIMA - ha senso la cascata - Star Dust- `\\\ ~ dalla (STAR)

prenderebbe tempo per viaggiare e poi apparire in - Sunlight | * / (((contenuto in esso \\\\ |||| //// //// |||| \\\\ (O)
{{{ (O)}}}

Solèy La avec Syèl La | \. / che puoi dire - Programmi (((i nostri |. \ Esistenza con una particolare brillantezza ideologica)}

da quello - spazio di _. / `| Spirito = / * \

[(.O)] - {(O)} - [(O)]

Sopraffatto da questo / Illuminato - O)}} verità \

questo è - strappo degno del / * Cosmos | * riguardo a quello che ho capito guardando il cielo -, ~ ^ | [//// O ////]

\ a sensual pleasure - burst of Rays}}} dalla Corona |||| Radiata \\\\ \\

- (((sviluppandoci sulla terra - permeando il. Corpo ['with, il concetto di Solèy La avec Syèl La (| O)). //) -

La (OVUM) Creazione - / Natura di Ayiti in Dea e Dio | [\\\\ |||| ////]
{{{(O)}}} [//// |||| \\\\]

luce che irradia il centro {{{\\\\ O ////}}}

[dai peer SDO (Whole-Womb-Hole) a Corona Holes]
- ha visto la Dea e Dio (inconsciamente) -
illuminante umanità con il suo particolare raggio}}}

Capítulo 1

Español — Entonces entendí - Je SuiS amoureuse (avec) Nature

 Mientras estaba en la ducha, pensé cómo, Dios necesita una esposa: entonces, hice esta conexión divina y entendí a la diosa con su Dios. Desde donde estoy en el Planeta Tierra como Humano en la parte inferior, a lo que el Espacio está en la - ARRIBA; Me doy cuenta de lo que sería el CUERPO MÁS GRANDE en la Creación (OVUM) y el Espacio de Agujero de Gusano: Je SuiS amoureuse (avec) Nature. Ahora comprendo lo que la Virgen María y Jesucristo serían, como el simbolismo materno y fraternal, enseñados en la Iglesia Católica; después de descubrir todo esto, me doy cuenta, desde la etapa del cromosoma de la ciencia en las células XX y XY, hasta la madre y el padre, y la diosa a Dios: tenemos lo que es: el universo sin fin y (Preservación de la eternidad).

Capitulo 2

([: Brielle. ~ `/. | Vizyon]) - Desperté al Mensaje Cósmico / Brillo}}}

Después de la revelación de darme cuenta de cómo funcionaría la Eternidad, esta mañana desperté a una luz solar particular.
- (O) | [\\\\ |||| ////] - y vio un reflejo que nunca había visto antes en mi ventana - [//// O \\\\] | [\\ O \\\\ o] - donde luego tuve una estrella golpeada - visión de lo que vi: era como una Haze hermosa y perlada - que estaría empapada en oro - luminosa como el Trueno, suavemente Zephyrus que aire - Ablandado en una nube: [{{{| |||}}}] | [\\\\\ ~]

El reflejo de la luz del sol (O) a través de mi ventana, eran como los rayos {{{(O)}}} que parecen hablarme, expresándose a sí mismo - [~ \\\\\ O] - a través de destellos animados de luz - [\\\\ |||| ////] | [//// |||| \\\\] - una forma de decir Hola - mi nombre es esto o aquello: [~ //// o \\\\ O //// o \\\ \ ~]

Había (/// Vida \\\) en la Luz del Sol - [~ |||| o |||| \\\\ O //// |||| o |||| ~] - como si, los Rays from the Sun O}}} me contaran una historia - ([: Brielle. ~ `/. | Vizyon]) - a través de las Capas de |||| shine_Shine \\\ SHINE ~

Esta idea me entusiasmó muchísimo, una verdad increíble a la vez que un descubrimiento: sentí que me acerqué a la esencia de la Naturaleza, sin lugar a dudas, por cómo, fenomenal esta posibilidad, donde florecería todo lo que existía, como Flores y Árboles, debido a la brillantez de la |||| Luz solar \\\\ - quién sabía, así es como es: Solèy La (O) avec Syèl La {{{(O)}}}

//// Limyè Monsieur οῖνιξ Phoînix \\\\ Histoire Ayiti, Islas Benditas - Bondye Bon Mwen / Nada más que solo luz.

Capítulo 3

Light as Life / Lavi Limyè - //// Limyè Monsieur οῖνιξ Phoînix \\\\

Solèy La avec Syèl La - [\\\\ |||| ////] [//// |||| \\\] (O) {{{(O)}}} - Diario: Rayos }}} 12:31 PM 2018

| En este momento mi cofre

- [//// se siente (abierto - |||| ||| primavera / + || |] - ra ^^ ^ W [[[[[[] O]] Cav_ity feeling]]] - \ Autumn]]] -

donde Rayos}}} emanaron de mi ((Cofre)))) - / a lo largo de todo este día sentí esto |

\ -

Muy [^ - (O) -> - \] Mucho ((| (O))) Epifanía `. ... \\ \ ~

/ -

Mientras que afuera Solèy La avec Syèl La se veía hermosa - {{{\\\\ O ////}}} -

con sombras artísticas de, "Unicely Pat] ter | | ned Li` | ght A% D li- / t

[~ Nubes que parecen ser __ —— o \\\ ^ | Óleo pintado ——— //// o |)

Es cierto: lo que publicamos> \ comes (- Volver a nosotros — en Return /

/ Me sentí como el mismo Sol | - Yo encarnando la - Prístina alegría sería un día brillante.

Como este ...

Reflexivo - \\\\ //// [\\\\ |||| ////] //// \\\\ -

Realización de - [/// causa y efecto |||| }}} -

El mensaje en las nubes - me habló - [`\\\\ ||||||] - a través de los

personajes que vi.

Me imaginé que los pedazos revueltos de las nubes eran estallidos de rayos}}} del sol, cayendo en la atmósfera del planeta tierra donde - [[[[[en esos mismos rayos |||||| - La Agenda del Mundo - se lleva a cabo a través de la Corona |||| Radiata \\\\ - La lección / Causa y efecto de los días y guía> de la humanidad ^

| Más allá de lo que pensé acerca de mí mismo. Comprendí que esto se difundiría por todo el espacio. Por eso, la luz del sol es lo que hace que todo sea y sea: la explosión de - [/ `~ ondas - (((envolviendo a la humanidad con la Vida y la Sabiduría envueltas en Todos los Reinos, según lo que necesita saber o requerir, a través de la Corona |||| Radiata \\\\ - el Mensaje en las Nubes ~

Revisando las Características en las Nubes ~ explorando la fuente [{{{O}} originaria} | \. del Mensaje ||||| entre \\\\ noche y día - ({:}) Pensé que sería en Night the Star que vemos en la GALAXY -: / es donde "Estrella de polvo" vendría PRIMERO, que aparecería como un CLAVE `}} filtrada} a través de la Luz de los (Rayos \ __ O ~ que veo durante el Día, inicialmente de ARRIBA a abajo) a donde estoy en el Planeta Tierra: como el Mensaje en las Nubes que vi hoy.

Desde la GALAXIA de la creación MÁS ALTA - tiene sentido el polvo de estrellas en cascada - `\\\ ~ de

(STAR) tomaría tiempo para viajar y luego aparecería en - Sunlight | * / ((contenida en él \\\\ |||| //// //// |||| \\\\

(O) {{{ (O)}}}

Solèy La avec Syèl La | \. / que puede decir - Programas (((nuestra |. \ Existencia con un brillo ideológico particular)})

de eso - espacio de _. / `| Espíritu = / * \

[(.O)] - {(O)} - [(O)]

Abrumado por esto / Iluminado - O)}} verdad \

esto es - desgarrar el / / Cosmos | * con respecto a lo que me di cuenta cuando miraba al cielo -, ~ ^ | [//// O ////]

\ a Placer sensual - explosión de rayos}}} de la Corona |||| Radiata \\\\ \\

- (((enviándonos en la tierra, impregnando el cuerpo ['con, el concepto de Solèy La avec Syèl La (| O)). //) -

La Creación (OVUM) - / Naturaleza de Ayiti en Diosa y Dios | [\\\\ |||| /////] {{{(O)}}} [//// |||| \\\]

luz que irradia el centro {{{\\\\ O ////}}}

[de The (Whole-Womb-Hole) SDO se asoma a los agujeros de la corona] - vio a la diosa y dios (subconscientemente) - iluminando a la humanidad con su Rayo particular}}}

Capítulo 1

Português — Eu entendi então - Je SuiS amoureuse (avec) Nature

Enquanto no chuveiro eu pensei como - o Deus precisa de uma Esposa: Eu então - fiz esta conexão Divina e compreendi - Deusa para o seu Deus. De onde eu estou no Planeta Terra como um Humano no - abaixo, para o que o Espaço está no - ACIMA; Eu percebo o que o - MAIOR CORPO seria - no útero inteiro da - (OVUM) Criação e Espaço do Buraco: Je SuiS amoureuse (avec) Nature. Agora entendo o que seria a Virgem Maria e Jesus Cristo - como o simbolismo materno e fraterno - ensinado na Igreja Católica; depois de descobrir tudo isso - eu percebo também, do estágio Cromossômico da Ciência nas Celas XX e XY - para a Mãe e o Pai - e Deusa para Deus: nós temos o que é - o Universo Sem Fim e (Preservação da Eternidade).

Capítulo 2

([: Brielle. ~ '/. | Vizyon]) - Acordou para Mensagem Cósmica / Brilho}}}

Após a revelação de perceber como a Eternidade iria funcionar - esta manhã eu acordei com uma luz solar em particular - (O) | [\\\ |||| ////] - e vi um reflexo que nunca vi antes na minha janela - [////] O \\\\ | O que eu então tive uma estrela atingiu - insight sobre o que eu vi: era como uma bela Haze perolado - que seria encharcado em ouro - luminoso como Trovão suavemente Zéfiro do que o ar - Suavize em uma nuvem: [{{{||||}}}] | [\\\\]

O reflexo da luz do sol (O) através da minha janela - eram como raios {{{(O)}}} que parecem falar comigo - expressando-se - [através de flashes animados de luz - [\\\ |||| ////] | [//// |||| \\\\] - uma espécie de maneira de dizer Olá - meu nome é isto ou aquilo: [/ //// o \\\\ O //// o \\\ \ ~]

Havia (//// Life \\\\) na Luz do Sol - [~ |||| o |||| \\\\ O //// |||| o |||| ~] - como se, os Raios do Sol O}}} estivessem me contando uma História - ([: Brielle. ~ '/. | Vizyon]) - através das Camadas do |||| shine_Shine \\\\ SHINE ~

Essa idéia me deixou muito empolgado - uma verdade incrível enquanto descoberta: senti que cheguei perto da essência da natureza - sem dúvida, de como - Fenomenal essa probabilidade - onde tudo o que existe floresceria, como Flores e Árvores - devido a o brilho da luz solar - quem sabe, é assim: Solèy La (O) com Syèl La {{{(O)}}}

//// Limyè Monsieur Phooĩvıξ̃ Phoînix \\\\ Histoire Ayiti, Ilhas Abençoadas - Bondye Bon Mwen / Nada além de Luz Apenas.

Capítulo 3

Luz como Vida / Lavi Limyè - //// Limyè Monsieur Phooĩvıξ̃ Phoînix \\\\

Solèy La avec Syèl La - [\\\\ |||| ////] [//// |||| \\\\] (O) {{{(O)}}} - Jornal: Raios }}} 12:31 PM 2018

| Neste momento meu peito

- [//// sente (aberto - |||| |||| primavera / + | | |] - ra ^^ ^ W [[[[O]] Cav_ity sentindo]]] - \ Outono]]] -

onde raios}}} emanou do meu ((peito)))) - / todos ao longo deste dia eu senti isso |

\ -

Muito [^ - (O) -> - \] Much ((| (O))) Epifania `. ... \\ \ ~

/ -

Enquanto fora de Solèy La avec Syèl La parecia Bela - {{{\\\\\ O ////}}} -

com tonalidades artísticas de "Uniquely Pat] ter | | ned Li` | ght A% D li- / t

[~ Nuvens que parecem ser __ ——— o \\\ ^ | Óleo Pintado ——— //// o |)

É verdade - o que colocamos> vem (- Voltar para nós - em Return /

/ Eu me senti como o próprio sol em si | - eu Incorporando a - Alegria primitiva que um dia brilhante seria.

Como isto -

Reflexivo - \\\\ //// [\\\\ |||| ////] //// \\\\ -

Incorporação de - [/// causa e Efeito |||| }}} -

a Mensagem nas Nuvens - falou comigo - [`\\\\ ||||||] - através dos personagens que eu vi.

Eu imaginei que os pedaços de nuvens embaralhadas estavam explodindo de raios}}} do Sol - caindo na atmosfera do planeta Terra onde - [[[[[naqueles Raios |||||| - a Agenda do Mundo - é realizada através da Corona ||||| Radiata \\\\ - a lição Dias / Causa e Efeito e Orientação da Humanidade

| Além do que eu pensava sobre mim mesmo - eu entendi que isso seria espalhado por todo o espaço - de como, a luz do sol é o que faz tudo - ser e ver: a explosão de - [/ `~.... ondas - (((envolvendo a humanidade) Com Vida e Sabedoria envolta em Todos os Reinos - de acordo com o que ela precisa Saber ou / requerer, através da Coroa ||||| Radiata \\\\ - a Mensagem nas Nuvens ~

Peneirando as Características nas Nuvens ~ explorando a origem [{{{O}} originária} | \. da Mensagem ||||| entre \\\\ noite e dia - ({:}) Eu pensei que seria em Night the Star que vemos no GALAXY -: / é onde - Star Dust - viria "PRIMEIRO" que aparece como um CLOUd`}} filtrada} através da Luz do (Raios \ __ O ~ eu vejo durante o dia - inicialmente de cima para baixo - para onde eu estou no planeta Terra: como a mensagem nas nuvens que vi hoje.

A partir do GALAXY da criação MAIS ALTA - faz sentido o efeito cascata - Star Dust - `\\\ ~ do (STAR)

levaria tempo para viajar e depois aparecer em - Sunlight | * / (((contido nele \\\ |||| //// //// |||| \\\\ (O) {{{ (O)}}}

Solèy La avec Syèl La | \. / o qual você pode dizer - Programas ((((nossa |. \ Existência com um Brilho Ideológico Particular)}

daquele - espaço de _. / `| Espírito = / * \

[(. O)] - {(O)} - [(O)]

Oprimido por isto / Iluminado - O)}} verdade

isto é - Digna para o / * Cosmos | * em relação ao que percebi ao olhar para o céu -, ~ ^ | [/ / / O ////]

\ um prazer sensual - explosão de raios}}} da Corona ||||| Radiata \\\\\\

- (((en) Nos envolvendo na terra - permeando o Corpo [com o conceito de Solèy La avec Syèl La (| O)) //) -

A Criação (OVUM) - / Natureza de Ayiti em Deusa e Deus | [\\\\ |||| /////]
{{{(O)}}} [//// |||| \\\\]

luz que irradia o centro {{{\\\\\\ O ////}}}

[do (SOM-Whole-Hole) SDO peers em buracos de Corona]
- viu Deusa e Deus (subconscientemente) -
iluminando a humanidade com seu particular Raio}}}

Kapitel 1

Svenska — Jag förstod då - Je SuiS amoureuse (avec) Nature

 I duschen tänkte jag hur - guden behöver en fru: då gjorde jag den här gudomliga förbindelsen och förstod - gudinnan till sin Gud. Från där jag är på Planet Earth som en Människa på - nedan, till vilket utrymme som finns i - ovanför; Jag inser vad - den större kroppen skulle vara - i hela livmodern i - (OVUM) skapnings- och maskhålrummet: Je SuiS amoureuse (avec) Nature. Nu förstår jag vad Jungfru Maria och Jesus Kristus skulle vara - som den materiella och fraternaliska symboliken - undervisade i den katolska kyrkan; efter att ha bestämt allt detta - inser jag också, från kromosomstadiet av vetenskap i XX och XY-celler - till moderen och fadern - och gudinnan till gud: vi har vad som är - det ändlösa universum och (bevarandet av evigheten).

Kapitel 2

([: Brielle. ~ `/. | Vizyon]) - Vaknade till Cosmic Message / Brilliance}}}

 Efter uppenbarelsen av att inse hur evigheten skulle fungera - denna morgon vaknade jag upp till ett visst solljus
- (O) | [\\\\ |||| /////] - och såg en reflektion som jag aldrig sett tidigare på

mitt fönster - [//// O \\\\] | [Där jag hade en Stjärna slagen - inblick i vad jag såg: det var som en vacker pärlande haze - det skulle bli fuktig i guld - ljus som torden försiktigt Zephyrus än luften - Mjuka i ett moln: [{{{||||}}}] | [\\\\ ~ ~]

Reflektionen av solstrålkastaren (O) genom mitt fönster - var som strålar {{{O}}}} som tycks prata med mig - uttrycker sig - [~ \\\\\] - genom animerade ljusflöden - [\\\\ |||| ////] | [//// |||| \\\\] - ett sätt att säga Hej - mitt namn är det här eller det: [~ //// o \\\\ O //// o \\\ \ ~]

Det fanns (//// Life \\\\) i solljuset - [~ |||| |||| ||| |||| |||| ||||| ~] - som om, strålarna från solen O}}} berättade för mig en berättelse - ([: Brielle. ~ `/. | Vizyon]) - genom skikten av |||| shine_Shine \\\\ SHINE ~

Denna uppfattning väckte mig väldigt mycket - en otrolig sanning under en upptäckt: Jag kände att jag kom nära naturens väsen - utan tvekan om hur - Fenomenal denna sannolikhet - där allt som finns skulle blomstra, som Blommor och Träd - på grund av att strålningen av |||| solljuset - som visste så här är det: Solèy La (O) avec Syèl La {{{(O)}}}

//// Limyè Monsieur φοῖνιξ Phoînix \\\\ Histoire Ayiti, välsignade öar - Bondye Bon Mwen / inget annat än ljus endast.

Kapitel 3

Ljus som Liv / Lavi Limyè - //// Limyè Monsieur φοῖνιξ Phoînix \\\\

Solèy La avec Syèl La - [\\\\ |||| ////] [//// |||||] (O) {{{(O)}}} - Tidskrift: Strålar }}} 12:31 2018

| Vid denna stund My Chest \

- [//// känner (open - |||| ||| spring / + || |] - ra ^^ ^ W [[[[[O]] Cav_ity feeling]]] - \ Höst]]] -

där strålar}}} härstammar från min ((bröst)))) / / hela denna dag kände jag detta |

\ -

Mycket [^ - (0) -> - \] Mycket ((| (0))) Epiphany `. ... \\\ \ ~

/ -

Medan utanför Solèy La avec Syèl La såg vackert - {{{\\\\ O ////}}} -
med konstnärliga nyanser av, "Unikt Pat" ter | Ned Li` | Ght A% D li- / t
[~ Moln som verkar vara __ -- o \\\ ^ | Oljemålad --- //// o |)

Det är sant - vad vi lägger ut> \ kommer (- Tillbaka till oss -in Återgång /
/ Jag kände mig som själva Solen själv | - mig Embodying - Pristine
glädje En ljus dag skulle vara.

Som detta -

Reflekterande - \\\\ //// [\\\\ |||| ////] //// \\\\ -

Utförande av - [/// orsak och effekt |||| }}} -

Meddelandet i molnen - talade till mig - [`\\\\ ||||||||] - genom de tecken jag
såg.

Jag föreställde mig att de förvrängda molnen var rast av strålarna}} från
solen - som föll in i jordens atmosfär där - [[[[[[[[those very Rays |||||||||| -
världens agenda - utförs genom Corona |||| Radiata \\\\ - Dagens lektion /
orsak och verkan __ och vägledning> om mänskligheten ^

| Utöver vad jag tänkte på mig själv - förstod jag att detta skulle spridas
över hela rymden - för hur är solljuset det som gör allt - var och se: Burst
of - [(~ med liv och visdom som indelas i alla kungarier - enligt vad det -

behöver veta eller / kräver, genom Corona |||| Radiata \\\\ - Meddelandet i molnen ~

Siffror genom egenskaperna "i molnen" ~ utforskar källan [{{{O}} ursprung} | \. av meddelandet ||||| mellan natt och dag - ({:}) Jag trodde att det skulle vara på natten den Star vi ser i Galaxen -: / är där -Star Dust- skulle FIRST kommer från vilken som en CLoUd`}} filtreras} genom ljuset av (strålarna __O ~ jag ser under dagen - från början till början - till där jag är på planeten jorden: som meddelandet i molnen jag såg idag.

Från GALAXIEN av HÖGSTA skapelsen - är det meningsfullt att cascading-Star Dust-`\\\\ ~ från (STAR)

skulle ta tid att resa och sedan dyka upp i - Sunlight | * / (((finns i det \\\\ |||| //// //// |||| \\\\ (O) {{{ (O)}}}

Solèy La avec Syèl La | \. / som du kan säga - Program (((Vår |..
Förekomst med en viss ideologisk briljans)}

från det - rymden på _. / `| Ande = / * \

[(.0)] - {(0)} - [(0)]

Överväldigad av detta / Upplyst - O)}} Sanning \

det här är värt att / * Cosmos | * om vad jag insåg när jag tittade - upp på Sky -, ~ ^ | [//// O ////]

en sensuell tillfredsställelse - utbrott av strålar}}} från Corona |||| Radiata \\\\ \\

- ((enVeloping oss på jorden - genomtränger. Kroppen ['med begreppet Solèy La avec Syèl La (| O)). //) -

The (OVUM) Creation - / Nature of Ayiti i gudinna och gud | [\\\\ |||| ////] {{{(O)}}} [//// ||||]

ljus som radierar centrum {{{\\\\ O ////}}}

[från The Whole-Womb-Hole) SDO jämnar i Corona Holes]

- såg gudinna och gud (undermedvetet)
upplysande mänsklighet med sin speciella Ray}}}

Κεφάλαιο 1

Ελληνικά — Τότε καταλαβαίνω - Είναι SuiS amoureuse (avec) Φύση

Ενώ στο ντους σκέφτηκα πώς - ο Θεός χρειάζεται μια Σύζυγος: εγώ - έκανα αυτή τη Θεία σύνδεση και Κατανόηση - Θεά στον Θεό Του. Από όπου είμαι στον πλανήτη Γη ως άνθρωπος στο - κάτω, σε ποιο διάστημα είναι μέσα - Πάνω από; Αντιλαμβάνομαι τι - θα είναι μεγαλύτερη-ΣΩΜΑ - Σε όλη την-Μήτρα-τρύπα του - Δημιουργία (OVUM) και Wormhole Διάστημα: Je suis amoureuse (avec) Φύση. Τώρα καταλαβαίνω τι θα διδάξει η Καθολική Εκκλησία η Παναγία και ο Ιησούς Χριστός - όπως ο μητρικός και ο αδελφικός συμβολισμός. μετά υπολογίζοντας όλα αυτά έξω - Αντιλαμβάνομαι επίσης, από το στάδιο χρωμόσωμα of Science στην ΧΧ και ΧΥ κύτταρα - στην μητέρα και τον πατέρα - και θεά προς τον Θεό: έχουμε αυτό που είναι - το Endless Universe και (Διατήρηση της Αιωνιότητας).

Κεφάλαιο 2

([: Brielle. ~] /. | Vizyon]) - Ξύπνησε στο Κοσμικό Μήνυμα / Brilliance}}}

Μετά την αποκάλυψη της συνειδητοποίησης του πώς η Eternity θα λειτουργούσε - αυτό το πρωί ξύπνησα μέχρι ένα συγκεκριμένο φως του ήλιου
- (Ο) | [\\\\ |||| /////] - και είδα μια αντανάκλαση που δεν έχετε ξαναδεί σε παράθυρο μου - [///// Ο \\\\] | [\\\\ Ο \\\\ ο] - όπου στη συνέχεια είχε ένα αστέρι χτύπησε - εικόνα για το τι είδα: ήταν σαν μια όμορφη Pearly Haze - που θα είναι βουτηγμένος στο χρυσό - φωτεινή σαν βροντή απαλά Ζέφυρος από τον αέρα - Μαλακώνει σε ένα σύννεφο: [{{|||||}}}] | [\\\\ ~]

Η αντανάκλαση του ηλιακού φωτός (Ο) μέσω του παραθύρου μου - ήταν σαν ακτίνες {{{(Ο)}}} που φαίνεται να μιλήσει σε μένα - που εκφράζει τον εαυτό της - [~ \\\\\ Ο] - μέσω Κινούμενα λάμψεις φωτός - [\\\\ |||| /////] | [//// |||| \\\\] - ένα είδος τρόπος για να πούμε Γεια σας - Το όνομά μου είναι αυτό ή εκείνο: [~ //// ο \\\\ Ο //// ο \\\ \ ~]

Υπήρχε (//// ζωή \\\) στο φως του ήλιου - [~ |||| ο |||| \\\\ Ο //// |||| ο |||| ~] - λες, οι ακτίνες από τον Ήλιο Ο}}} μου έλεγε μια ιστορία - ([.. Brielle ~ `/ | Vizyon]) - μέσα από τα στρώματα του SHINE |||| shine_Shine \\\ ~

Αυτή η ιδέα πολύ μου ενθουσιασμένος - μια απίστευτη αλήθεια, ενώ μ

\ -

Πολύ [^ - (O) -> - \] Πολύ ((| ())) Epiphany `. ... \\\ \ ~

/ -

Ενώ έξω από την Solèy La avec Syèl La φαινόταν όμορφη - {{{\\\\\ Ο ////}}} -

με καλλιτεχνικές αποχρώσεις του, "Μοναδικός Πάτωνας |

[~ Σύννεφα που φαίνεται να είναι __ -- ο \\\ ^ | Λάδι με λάδι --- //// ο),

Είναι αλήθεια - αυτό που βγάζουμε> \ έρχεται (- Πίσω σε μας - στην επιστροφή /

/ Ένιωσα σαν τον ίδιο τον Ήλιο - εγώ Εμπλουτίζοντας το - Πίστη χαρά μια φωτεινή μέρα θα ήταν.

Δεδομένου ότι αυτό -

Ανακλαστικά - \\\\ //// [\\\\ |||| ////] //// \\\\ -

Υλοποίηση - [/// αιτία και αποτέλεσμα |||| }}} -

το μήνυμα στα σύννεφα - μου μίλησε - [`\\\\ ||||||] - μέσα

ήλιου είναι αυτό που κάνει τα πάντα - να είναι και να βλέπεις: η έκρηξη των [...] κύματα - με τη Ζωή και τη Σοφία που περιβάλλεται σε όλα τα βασίλεια - σύμφωνα με ό, τι χρειάζεται - να γνωρίζει ή να απαιτεί μέσω του Corona |||| Radiata - το μήνυμα στα σύννεφα ~

Κοιτώντας μέσα από τα Χαρακτηριστικά 'στα σύννεφα ~ εξερευνώντας την πηγή [{{Ο}} προέλευσης} \. του μηνύματος ||||| ανάμεσα στη νύχτα και την Ημέρα - ({:}) Σκέφτηκα ότι θα είναι τη νύχτα το αστέρι που βλέπουμε στο GALAXY -: / είναι όπου -Αρχική σκόνη - θα έρχονταν "ΠΡΩΤΑ από τα οποία εμφανίζονται ως CLoUd"}} φιλτράρεται} μέσα από το πρίσμα του (ακτίνες __ Ο ~ βλέπω κατά τη διάρκεια της ημέρας - αρχικά από πάνω προς τα κάτω - όπου είμαι στον πλανήτη γη: όπως το μήνυμα στα σύννεφα που είδα σήμερα.

Από τη δημιουργία ΓΑΛΑΞΙΑΣ της ΥΨΗΛΗΣ - έχει νόημα η διαδοχική αστάθεια- από την (STAR)

θα χρειαστεί χρόνος για να ταξιδέψει και στη συνέχεια να εμφανιστεί - Ηλιακό φως | * / ((περιέχεται σε αυτό \\\\ |||| //// //// |||| \\\\ (Ο) {{{ (Ο)}}}

Solèy La avec Syèl La | \. / που μπορείτε να πείτε - Προγράμματα (((. | \ \ Ύπαρξη με Ιδιαίτερη Ιδεολογική λαμπρότητα}}

από αυτό - το χώρο της _. / `| Πνεύμα = / * \

[(Ο)] - {(Ο)} - [(Ο)]

Συγκλονισμένο από αυτό / φωτισμένο - Ο)}} αλήθεια \

αυτό είναι - δάκρυ Άξιος του / * Cosmos | * σχετικά με το τι συνειδητοποίησα όταν έψαχνα στον ουρανό -, ~ ^ | [//// Ο ////]

\ sensual Pleasure - έκρηξη των ακτίνων}}} από το Corona |||| Radiata \\\\\\

- - ((((en en)) () () () () () ()

Η δημιουργία (OVUM) - / Η φύση της Αγίτης στη θεά και το Θεό | [\\\\ |||| ////] {{{(Ο)}}} [//// |||| \\\\]

φως που ακτινοβολεί το κέντρο {{{\\\\ Ο ////}}}

[από τους συνομηλίκους της SDO σε οπές Corona]
- είδε Θεά και Θεό (υποσυνείδητα) -
διαφωτιστική ανθρωπότητα με το συγκεκριμένο Ray}}}

Глава 1

Русский — I Then Understood - Je SuiS amoureuse (avec) Природа

В душе я подумал, как - Богу нужна Жена: я тогда сделал эту Божественную связь и Понял - Богиню своему Богу. С того места, где я нахожусь на Планете Земля как Человек на ниже, на какое пространство находится в - ВЫШЕ; Я понимаю, что будет - БОЛЬШОЙ ТЕЛО - в Всесоюзной Вспышке - (OVUM) Creation и Wormhole Space: Je SuiS amoureuse (avec) Nature. Теперь я понимаю, что будет Богородицей и Иисусом Христом - как Материнская и Братская символика - преподаются в Католической Церкви; после выяснения всего этого - я также понимаю, начиная с этапа Хромосомы науки в XX и XY клетках - до Матери и Отца - и Богини к Богу: у нас есть то, что есть - Бесконечная Вселенная и (Сохранение Вечности).

Глава 2

([: Brielle. ~ `/. | Vizyon]) - Проснувшись до космического сообщения / блеска}}}

После откровения о том, как будет работать Вечность - это Утро я проснулся до определенного солнечного света
- (O) | [\\\\ |||| ////] - и увидел отражение, которое я никогда раньше не видел в своем окне - [//// O \\\\] | [\\\\ O \\\\ o] - где я тогда поразил Звезду - понимание того, что я видел: это было как Красивая Жемчужная Невида - это было Пропитано Золотом - светящееся как Гром, мягко Зефир, чем воздух - Смягчение в облаке: [{{{||||}}}] |

[\\\\\ ~]

Отражение солнечного света (O) через мое окно было похоже на Rays {{{(O)}}}, который, кажется, говорит со мной - выражая себя - [~ \\\\\ O] - через Анимированные вспышки света - [\\\\ |||| ////] | [//// |||| \\\\] - своего рода способ сказать «Привет» - мое имя - это то или это: [~ //// o \\\\ O //// o \\\ \ ~]

В солнечном свете было (/// Life \\\) - [~ |||| o |||| \\\\ O //// |||| o |||| ~] - как будто лучи от Солнца O}}} рассказывали мне Рассказ - ([: Brielle. ~ `/. \ Vizyon]) - через Слои ||| shine_Shine \\\ SHINE ~

Эта идея меня очень волновала - невероятная правда в то время как открытие: я чувствовал, что я приблизился к сущности Природы - без сомнения, о том, как - Феноменальная эта вероятность - там, где все существовало бы процветать, например Цветы и Деревья, из-за блеск лунного солнца, который знал, что это такое: Солей Ла (O) avec Syèl La {{{(O)}}}

//// Limyè Monsieur φοῖνιξ Phoînix \\\\ Histoire Ayiti, Благословенные острова - Бондия Бон Мвен / Ничто, кроме только света.

Глава 3

Свет как жизнь / Лави Лимье - //// Лимие Месье φοῖνιξ Phoînix \\\\

Solèy La avec Syèl La - [\\\\ |||| ////] [//// |||| \\\\] (O) {{{(O)}}} - Журнал: Лучи }}} 12:31 PM 2018

| В этот момент Моей груди \

- [//// чувствует (open - |||| ||| spring / + || |] - ra ^^ ^ W [[[[O]] Чувство Cav_ity]]] - \ Autumn]]] -

где Rays}}} исходит от моего ((Chest)))) - / весь этот день я чувствовал это |

\ -

Очень [^ - (O) -> - \] Много ((| (O))) Крещение `. ... \\ \ ~

/ -

В то время как снаружи Solèy La avec Syèl La выглядела красиво - {{{\\\\ O ////}}} -

с художественными оттенками, «Уникальный патч» |

[~ Облака, которые кажутся __-- о \\\ ^ | Масло окрашено --- //// о |)

Это правда, что мы выталкиваем> \ приходит (- Вернуться к нам - в Return /

/ Я чувствовал себя самым само Солнцем | - Я Возглавляю - Непринужденную радость Ярким днем.

Поскольку это -

Отражающий - \\\\ //// [\\\\ |||| ////] //// \\\\ -

Воплощение - [/// причина и следствие |||| }}} -

Сообщение в облаках - говорили со мной - [`\\\\ |||||] - через персонажи, которые я видел.

Я представил себе, что скремблированные кусочки Облаков были всплесками Лучей}}} от Солнца - попадания в Атмосферу планеты Земля, где - [[[[[[в тех самых лучах |||||| - Повестка дня Мира - Проводится через Корону |||| Radiata \\\\ - Урок дня / Причина и следствие __ и Руководство> Человечества ^

| Помимо того, что я думал о себе, я понял, что это будет распространено во всем Пространстве - как, Солнечный свет - это то, что делает все - быть и видеть: Вспышка - [/ `~ волны - (((охватывая Человечество с Жизнью и Мудростью, охваченной во Все Царства - в соответствии с тем, что она должна знать или / требует, через Корону |||| Radiata \\\\ - Послание в Облаках ~

Просеивание через «Характеристики» в Облаках ~ изучение источника {{{}} исходящего] | \. сообщения ||||| между \\\\ ночью и днем - ({:}) Я думал, что это будет ночью Звезда, которую мы видим в GALAXY -: /, где -Star Dust - будет «ПЕРВЫЙ, из которого появляются как CLoUd`}} (лучи \ __ O ~, которые я вижу во время Дня), изначально сверху вниз - туда, где я на планете Земля: как Сообщение в Облаках, которое я видел сегодня.

Из GALAXY самого высокого творчества - имеет смысл каскадирование -Star Dust- `\\\ ~ из (STAR)

потребуется время, чтобы путешествовать, а затем появиться в - Sunlight | * / (((содержится в нем \\\\ |||| //// //// |||| \\\\ (O) {{{ (O)}}}

Solèy La avec Syèl La | \. / которые вы можете сказать - Программы (((наше |. \ Существование с особым идеологическим блеском)}

из этого - пространство _. / `| Дух = / * \

[(O)] - {(O)} - [(O)]

Переполненный этим / Просветленным - O)}} правдой \

это - слеза, достойная / * Cosmos | * в отношении того, что я понял, когда смотрел на небо, - ~ ^ | [//// O ////]

\ чувственное наслаждение - всплеск лучей}}} из Короны |||| Radiata \\\\\\

- (((enVeloping us on earth - пронизывающий тело [с концепцией Solèy La avec Syèl La (| O)). //) -

Создание (OVUM) - Природа Аити в Богине и Боге | [\\\\ |||| ////] {{{(O)}}} [//// |||| \\\]

свет, излучающий центр {{{\\\\ O ////}}}

[из (SD-SDO-SD) сверл в дыры Corona]
- видел Богиню и Бога (подсознательно) -
просвещая человечество своим особым Лучом}}}

www.ingramcontent.com/pod-product-compliance
Lightning Source LLC
Chambersburg PA
CBHW030544220526
45463CB00007B/2977